民会し、

開始練習古詩詞楷書

作者/ Pacino Chen (陳宣宏)

苦難是人生的老師 通過苦難走向快樂

雙耳失聰的樂聖貝多芬用「苦難是人生的老師,通過苦難走向 快樂」來歸結他自己的人生。這是我在知道本書作者陳老師自小雙 手雖總如泉湧般盜汗,卻克服萬難,從未放棄於書寫上的孜孜耕耘 而終抵有成,並優質貢獻於社會的勵志人生後,腦中所展現的不朽 史詩。

很榮幸受邀為陳老師《暖心楷書‧開始練習古詩詞》新書寫 點讀後心得,其實同時也是我的一次學習。陳老師於小二時對寫字 產生興趣,會自己慢慢存零用錢,依國文老師推薦買顏柳描紅帖練 習;國中開始接觸歐陽詢,後及文徵明與趙孟頫。無怪乎其風格清 雅典正中不乏流暢與靈動,令人得以悠遊於筆畫之間而怡然忘憂, 這份美好感受,誠摯邀請大家與我於此一同體驗。

陳老師於此書之前已出版過《暖心楷書習字帖》,是楷書基本 筆畫教學的精采著作,這本則是以古人七言詩與小品文之示範練 習。讀者如兩本同參,當較完備。 硬筆是當今主流書寫工具,然其 書寫之自然美觀,無妨自經典書法中汲取,是相當方便與滋養的; 制式標準字重在易讀易識,而於手寫之調整,或可以自小同時學習 書法精神而得,這是我一直以來的想法。陳老師此諸硬筆啟發,正 是循循善誘而老少咸宜。

陳老師於社群網站上也十分樂意與大家教學互動,敬請讀者們 盡情徜遊此寫字盛宴之中,享受這經過苦難淬煉之後的甜美快樂果 實!

全國書法評審

B bo 3

扎扎實實打好根基 享受書寫的樂趣

繼第一本《暖心楷書習字帖》,時隔三年,再次與「朱雀文化」合作,推出以古詩硬筆書法與古文賞析為主的習字帖。這次以較輕鬆的內容,帶領著讀者,一方面欣賞古詩,一方面透過臨寫或者描摹的方式,把心沉澱下來,透過筆尖的溫度,享受書寫時的美好時光。

初學者,建議可先著重在於字的架構上,也就是所謂的「結字」。在 於結字尚未穩健的人,可透過書中描寫的部分,依循著線條的筆跡,反覆 練習。

在練習硬筆或者是寫毛筆字時,小弟會有先讀帖的習慣;把帖裡面的字自行讀過消化一遍以後,稍微在腦海中對於字型有些概念再下筆,一方面這樣的方法便於以後較容易記得,一方面下筆臨寫時,也比較不會錯誤百出,缺乏自信。

讀過帖,再臨寫;寫完,再對照帖裡的字,修正錯誤之處。切記,寧 求精,別求一次臨得多。重要的是有沒有在學習中真正記得了;記得了, 才會成為以後書寫時的養分。

這次有機會邀請到呂政宇老師幫小弟寫推薦序,是小弟莫大的榮幸。 呂老師除了在書法上,有著傑出的成就,在藝術領域裡,更是精通篆刻與 繪畫。

另外,也非常感謝大鳥博德兄的無私傾囊,出借手上數枝愛筆供小弟使用。博德兄除了是美字達人,寫得一手好字之外,在鋼筆「研尖」的工藝上更是令人折服。

把楷書寫好,其實並不難的,在學習硬筆書法過程中,楷書或許不是 唯一的一條路,但對於日後想接觸行書的人來說,學習楷書是養分,也是 墊腳石。

只要您有心,對於書寫懷抱著熱情,一步一腳印,扎扎實實的打好根 基,相信在不久的將來,您的努力,會在紙上看到成果的。

Pacino Chen. 中宣为

目錄

推薦序

2 苦難是人生的老師 通過苦難走向快樂

作者序

3 扎扎實實打好根基 享受書寫的樂趣

档書·古詩詞練習

0	登金陵鳳	固吉	/本台
8	日 中 多 馬	月室	/ 구 🗆

- 12 大林寺桃花/白居易
- 14 聞官軍收河南河北/杜甫
- 18 九月九日憶山東兄弟/王維
- 20 行經華陰/崔顥
- 24 無題之一/李商隱
- 28 無題之二/李商隱
- 32 登樓/杜甫
- 36 蜀相/杜甫
- 40 同題仙遊觀/韓翃
- 44 少年行/王維
- 46 贈劉景文/蘇軾
- 48 竹枝詞/劉禹錫
- 50 馬上/陸游

- 54 臨安春雨初霽/陸游
- 58 和董傳留別/蘇軾
- 62 題西林壁/蘇軾
- 64 秋夕/杜牧
- 66 夜歸鹿門山歌/孟浩然
- 70 積雨輞川莊作/王維
- 74 錦瑟/李商隱
- 78 出塞/王昌龄
- 80 早發白帝城/李白
- 82 惠崇春江晚景/蘇軾
- 84 春夜洛城聞笛/李白
- 86 楓橋夜泊/張繼
- 88 無題之三/李商隱
- 92 客至/杜甫

- 98 送元二使安西/王維
- 100 無門關/慧開禪師
- 102 西塞山懷古/劉禹錫
- 106 望廬山瀑布/李白
- 108 桃花谿/張旭
- 110 獨不見/沈佺期
- 114 烏衣巷/劉禹錫
- 116 黃鶴樓/崔顥
- 120 利洲南渡/温庭筠
- 124 春雨/李商隱
- 128 送孟浩然之廣陵/李白

档書・作品集

- 132 誡子書/諸葛亮
- 136 陋室銘/劉禹錫
- 140 春夜宴桃李園序/李白
- 144 湖心亭看雪/張岱
- 145 歸去來兮詞/陶淵明
- 146 初至西湖記/袁宏道
- 147 桃花源記/陶淵明

兴美帝春村已惘然

柑書

古詩詞練習

登金陵鳳凰臺

作者

李白

鳳	鳳	鳳	
凰	凰	凰	
臺	造至	壹	
上	上	1	
鳳	鳳	爲	
凰	凰	凰	
遊	遊	遊	
10 0 10 10 10 10 10 10 10 10 10 10 10 10			
鳳	鳳	鳳	
去	去	去	
台	台	台	
空	江	注	
江	江	江	
自	自	自	
流	流	流	

吴	吴	吴				
宣	宣	宫				
花	花	花				
草	草	草				
埋	埋	埋				
幽	幽	幽				
径	径	径				-
晋	晋	哥				
代	代	代				
衣	衣	衣				
冠	冠	冠				
成	成	成				
古	古	古				
立	丘	丘				6 K

=	-					
1	1	1				
半	半	半				
落	溢	落				1
青	青	青				
天	天	天				
9-	9-	9-				-
_						
水	水	水				
中	中	中				
3	3	分				
自	自	自				
路	路馬	路馬				
331	391	3911				

慈	総	純	
為	為	為	
浮	浮	浮	
雲	雲	套	
能	能	飳	
蔽	族	談	
日	日	日	
長	長	長	
安	安	安	
不	不	不	
見	見	見	
使	使	使	
	人		
愁	秋	愁	

大林寺桃花

作者

白居易

人間四月芳菲盡, 山寺桃花始盛開。 長恨春歸無覓處, 不知轉入此中來。

人	人	
間	間	周
回	回	III
月	月	月
芳	芳	芳
計	計	コト
盡	畫	畫
7,	7	يا ا
寺	寺	寺
梴	梴	~
花	礼	礼
始	始	始
盛	盛	
明	哥	罚

					1	
長	長	長				
恨	恨	恨				
春	春	春				
歸	歸	歸				
無	無	孫				
覓	覓	覓				
凌	废	废				
不	不	不				
大口	チロ	矢口				
轉	轉	轉				
>	\nearrow	>				
叶	叶	11-				
中	中	中				
来	来	来				

聞官軍收河南 河北

作者

杜甫

劍劍劍 2 2 2 忽忽忽 傳傳傳 收收收 勤勤勤 at at at 初初初 聞聞聞 涕涕涕 淚淚淚 满满满 衣衣衣 裳裳裳

p			-
卻	卻	谷中	
看	看	看	
妻	妻	妻	
子	子	子	
愁	愁	愁	
何	何	何	
在	在	在	
漫	漫	漫	
卷	卷	卷	
詩	詩	詩	
書	書	書	
善	吉安	善	
欲	欲	紋	
狂	狂	狂	

4	10	1-				
=/	白	E				
日	日	EJ.				
放	放	放				
歌	歌	歌				
湏	澒	澒				
縱	縱	飨				
酒	酒	酒				
青	青	青				
春	春	春				
作	作	作				
伴	伴	伴				
好	好	好				
選	選	選				
鄉	鄉	鄉				

即	即	即			
從	從	栏			
巴	巴	巴			
峡	峡	峡			
守	心牙	守			
巫	巫	巫			
峽	峽	峡			
便	便	便			
下	T	F			
襄	襄	襄			
陽	陽	陽			
向	向	尚			
洛	洛	洛			
陽	陽	陽			

九月九日憶 山東兄弟

作者

王維

獨在異鄉為異客, 每逢佳節倍思親。 遙知兄弟登高處, 遍插茱萸少一人。

獨在異鄉為異名。每後					-	
異 與 與 鄉 為 為 異 客 客 名 每 每 译 逢	獨	獨	獨			
鄉鄉為為異異客客	在	在	在			
為為為異容容	異	異	異			
異異異 客客	鄉	鄉	鄉			
客客客	為	為	為			
海 海 海 逢 逢 逢	異	異	異			
逢逢逢	客	客	客			
逢逢逢						
	每	益	海			
	逢	逢	逢			
佳佳佳	佳	佳	佳			
萨 萨 萨	節	節	節			
倍倍倍	倍	倍	倍			
思思思	思	思	思			
親親親	親	親	親		1	

			 ,			
遥	遥	遥				
矢口	矢口	美 2				
兄	兄	兄				-
弟	弟	弟				
登	登	登				
髙	髙	髙				
庱	震	康				
遍	遍	遍				
揷	插	插				
茱	菜	菜				
萸	英	英				
<i>y</i> ·	·y·	·y·				
	_	Andrews St.				v
人	人	人				

行經華陰

作者

崔顥

八层	辽	辽			
墝	塘	墝			
太	太	太			
華	華	举			
俯	俯	俯			
咸	成	咸			-
京	京	京			
,					
天	天	天			
外	外	夕			
=	-				
峰	峰	峰			
削	削	削			
不	不	不			·
成	成	成			

武	武	立				2
帝	帝	帝				
祠	祠	祠				
前	前	前				
雲	宝	雲				
欲	欲	欲				
散	熊	熊				
仙	仙	仙				
人	人	人				
学	学	学				
	上					5.
雨	雨	雨				
初	初	花刀				,*
晴	晴	晴				

_			 			
河	河	河				
7,	1	1				
3E	36	36				
枕	枕	枕				
秦	秦	秦				
騏	强	展				
除	除	除				
驛	驛	驛				
樹	樹	樹				
西	西	西				
連	連	連				
漢	漢	漢				
畤	時	時				
平	平	平				

_		
借	借	借
周	周	阻
路	路	路
旁	旁	旁
名	名	42
利	利	利
客	客	客
無	無	
少口	少口	女口
11-	Jit.	J.t.
蒙	震	麦
學	學	學
長	長	長
生	生	生

無題之一

作者

李商隱

相見時難別百為無別可不不 有數別 有數別 有數別 不 在 方 統 與 雲 聚 數 數 數 數 為 聚 數 看 。,。,。,。,。,。,。,。,。,。,。,。

相	相	相			
見	見	見			
時	時	時			
難	難	難			
别	别	别			
亦	亦	111			
難	難	難			
東	東	東			
風	風	風			
無	無	爲			
カ	カ	カ			
百	百	百			
花	花	花			
殘	殘	殘			

乾	始	淚	灰	成	炬	蠟	盡	方	络	死	到	凝	春
乾	始	淚	灰	成	炬	蠟	盡	方	絲	死	到	戏题	春
乾	女台	淚	灰	成	火巨	蠟	畫	方	糸	死	到	戏。	春

_			
暁	暁	琏	
鏡	鏡	鏡	
但	但	但	
秋	秋	秋	
雲	雲	套	
鬢	慧	基	
改	改	 交	
夜	夜	夜	
吟	吟	今	
應	應	應	
覺	與	道見	
月	月	月	
光	光	光	
寒	寒	寒	

蓬	蓬	蓬
莱	菜	菜
叶	11-	27-2
去	去	去
兵	無	
3	23	3
路	路	路
2		
青	青	青
鳥	馬	鳥
段	殷	段
勤	勤	勤
為	為	為
採	探	採
看	看	看

無題之二

作者

李商隱

來	來	來			
是	是	是			
空	定	定			
言	一直	言			
去	去	去			
絶	絶	絶			
珳	戦	戦			
月	月	月			
斜	斜	斜			
樓	樓	樓			
上	上	上			
五	五	五			
更	更	更			
鐘	鐘	鐘			

,				 		
夢	夢	蓝				
為	為	為				
遠	遠	遠				
别	别	别				
啼	啼	啼				
難	難	難				
喚	突	桑				
書	書	書				
被	被	被				
催	催	催				
成	成	成				
黑	里工	星				
未	未	未				
濃	濃	濃				

-						
蠟	蠟	蠟				
脱	服、	形、				
半	半	半				
能	能	能				
金	金	金				
計	哥哥	計				
翠	翠	翠				
麝	麝	麝				
熏	熏	熏				
微	微	微				
度	度	度				
繍	繍	繍				
关	关	关				
荟	茶	荟				

劉	劉	劉
郎	郎	郎
2	己	己
恨	恨	很
蓬	莲	莲
1,	1,	1.
遠	速	速
更	更	更
隔	隔	隔
蓬	蓬	蓬
7,	1	1
_	_	
萬	萬	萬
重	重	重

登樓

作者

杜甫

				_	
花	花	花			
近	过	过			
髙	髙	髙			
樓	樓	樓			
傷	傷	傷			
客	客	客			
, = '	13	13			
萬	萬	萬			
方	方	方			
3	27	27			
難	難	難			
叶	此	此			
登	登	登			
脇	弱	踮			

錦	錦	錦				
江	江	江				
春	春	春				
色	色	色				
来	来	来				
天	天	天				
地	地	地				
王、	王、	王、				
壘	型型	聖				-
浮	浮	浮				
雲	宝	宝				
變	變	變				
古	古	古				
今	4	今				3

_			
46	9E	9E	
極	極	極	
朝	朝	朝	
廷	廷	廷	
終	奴	终	
不	不	不	
改	改	改	
西	西	西	
1	1	1	
寇	寇	寇	
次	次皿	次亚	
莫	莫	美	
相	相	相	
侵	侵	侵	

可	可	可				
憐	憐	游				
後	後	後				
主	主	主				
選	還	選				
祠	祠	祠				
廟	廟	廟				-
日	E	E				
幕	幕	幕				
邦中	耶神	耶				
為	為	為				
梁	梁	梁				
甫	甫	甫				
吟	於	吟				

蜀相

作者

杜甫

丞	丞	丞
相	相	相
祠	初	祠
堂	堂	堂
何	何	何
庱	庱	
尋	尋	尋
錦	錦	錦
官	官	這
城	城	城
ター	7	9
柏	柏	柏
森	森	森
森	森	森

暎	暎	暎				
阳	阳	FIL				
碧	碧	碧				
草	草	草				2
自	自	自				
春	春	春				
色	色	色				
隔	隔	隔				
葉	葉	葉				
黄	黄	黄				. :
鸝	鸝	薦				
空	定	定				
好	好	好				
音	音	首				

=	-	
顧	顧	顧
頻	頻	頻
煩	煩	煩
夭	天	天
下	T	T
計	計	計
两	两	两
朝	朝	朝
開	開	開
濟	濟	濟
老	老	老
臣	臣	注
ات	12	

出	出	出	
師	師	師	
未	未	未	
捷	捷	捷	
身	身	身	
先	先	光	
死	死	死	
長	長	長	
使	使	使	
英	共	英	
雄	雄	雄	
淚	淚	淚	
满	满	活	
襟	襟	襟	

同題仙遊觀

作者

韓翃

仙	仙	仙			
臺	臺	喜至			
初	初	初			
見	見	見			
五	五	五			
城	城	城			
樓	樓	樓			
風	風	風			
物	场	物			
凄	淒	凄			
淒	淒	淒			
宿	宿	宿			
雨	雨	雨			
收	收	收			

-	漢	鄣	近	聲	砧	邩	 樹	秦	連	遥	色	7
. 3	漢	郭	近	聲	砧	晚	 樹	秦	連	遥	色	1
宫	漢	郭	近	聲	砧	坎	樹	秦	連	遥	色	1

					T	1
疏	疏	疏				
松	松	松				
影	景	影				
落	落	落				
定	定	定				
壇	壇	壇				
静	静	静				
、約田	外田	外田				
草	草	草				
香	香	香				
開	開	関				
-)~	-)	-)-				
洞	洞	洞				
幽	幽	坐				

		-
何	何	
用	用	
别	别	
尋	尋	
方	方	
9-	9-	
去	去。	
人	人	
間	晋	
亦	亦	
自	自	
有	有	
丹	丹	
丘	至	
	用别尋方外去人間亦自有丹	何用别尋方外去人間亦自有丹丘

m

詩詞名

少年行

作者

王維

新豐美酒斗十千, 咸陽游俠多少年。 相逢意氣為君飲, 繫馬高樓垂柳邊。

新	新	新			
豊	豊	豊			
美	美	美			
酒	酒	酒			
斗	斗	7			
+	+	+			
千	Ŧ	7			
咸	减	减			
陽	陽	陽			
游	将	游			
侠	侠	侠			
3	37	37			
<i>Y</i>	-)/-	-)-			
年	车	车			

相	相	相				
逢	逢	逢				
意	造	意				
氣	氣	氣				
為	為	為				
君	君	君				
飲	飲	飲				
繋	繋	繋				
馬	馬	馬				
髙	髙	髙				
樓	樓	樓				
垂	垂	垂				
柳	神	神				
邊	邊	邊				

贈劉景文

作者

蘇軾

荷盡已無擊雨蓋, 菊殘猶有傲霜枝。 一年好景君須記, 最是橙黃橘綠時。

荷	荷	荷
查	畫	畫
2	己	2
無	点	漁
擎	擎	挙
雨	雨	南
盖	兰亚	兰亚
荊	莉	荊
殘	残	残.
猶	猶	楢
有	有	有
傲	傲	
霜	香相	1 相
枝	枝	枝

_						
年	年	车				
好	好	好				
景	景	景				
程	程	君				
澒	澒	澒				
記	記	記				
汞	承	汞				
是	是	是				
橙	橙	橙				
凿	凿	黄				
橘	橘	橘				
緑	练	緑				
時	時	時	7			

竹枝詞

作者

劉禹錫

楊柳青青江水平, 聞郎江上踏歌聲。 東邊日出西邊雨, 道是無晴卻有晴。

提	楊	44
神	神	种
青	青	青
青	青	青
江	江	江
水	水	水
平	平	平
聞	聞	甭
郭	郎	郎
江	江	江
上	上	1
踏	踏	踏
歌	歌	歌
聲	聲	聲

東	東	東				
追	追	追				
E	E	E				
出	出	出				
西	西	西				
邊	邊	邊				
雨	雨	雨				
道	道	道				
是	是	是				
無	点	点				
晴	晴	晴				
卻	卻	卻				
有	有	有				
晴	晴	晴				

馬上

作者

陸游

殘.	殘.	殘.			
车	车	车			
流	流	流			
轉	轉	轉			
小人	かく	かく			
萍	洋	洋			
根	根	根			
馬	馬	馬			
上	上	上			
傷	傷	傷			
春	春	春			
易	易	易			
斷	斷	對			
褪	褪	规			

			 	-	 _	
烘	烘	烘				
暖	暖	暖				
花	社	花				
燕	益	点				
经	经	经				
日	E	E				
なか	は心	法				
漲	漲	漲				
深	深	深				
水	水	水				
過	過	過				
去	去	去				
年	年	车				
痕	痕	痕				

迷	迷	
行	行	
每	鱼	
图	 1 1 1 1 1 1 1 1 1 	
樵、	樵、	
夫	夫	
路	路	-
投	投	
宿	宿	
時	時	7
敲	敲	
竹	竹	
寺	寺	
PF	月月	
	行每問樵夫路 投宿時敲竹寺	迷行每間樵夫路 技宿時啟竹寺門

不	不	不				
信	信	信				
太	太	大				
平	平	干				
元	元	元				
有	有	有				
象	象	象				
牛	牛	牛				
羊	羊	羊				
點	默	點				
默	默	點				
散	散	散				
煙	煙	煙				
村	村	村	3			

臨安春雨初霽

作者

陸游

世	世	世			
味	味	味			
年	车	羊			
来	来	来			
薄	薄	導			
似人	イン人	小人			
纱	外	外			
誰	誰	誰			
令	令	令			
騎	騎	騎			
馬	馬	馬			
客	客	客			
京	京	京			
華	華	華			

-)-	-]-	
樓	樓	
_		
夜	夜	
聽	聴	
春	春	
雨	雨	
深	深	
卷	卷	
明	印	
朝	朝	
賣	賣	
杏	杏	
花	花	
	樓一夜聽春雨 深卷明朝賣杏	小樓一夜聽春雨深卷明朝賣杏花

矮	矮	矮				
紙	紙	紙				20 M
斜	斜	斜				
行	行	行				
開	限	隅				
作	作	作				
草	草	草				
晴	晴	晴				
窓	您	您				
戡	戲	戯				
乳	乳	乳				2
外田	知	外田				
分	分	分				
茶	茶	茶				

素	素	素				
衣	衣	衣				
莫	莫	英				
起	起	起				
風	風	風				
塵	塵	座				
歎	歎	歎				
猹	猶	猶				
及	及	及				
清	清	清				
明	明	明				
可	可	可				
到	到	到				
家	家	家				

和董傳留別

作者

蘇軾

北日	粗	北日			
	•				
繒	繒	繒			
大	大	大			
布	布	布			
裹	裹	裹			
生	生	生			
涯	涯	涯			
腹	腹	腹			
有	有	有			
詩	詩	詩			
書	書	書			
氣	氣	氣			
自	自	自			
華	華	華			

					,		-
厭	厭	厭					
伴	伴	伴					
老	老	老					
儒	儒	儒					
惠	京、	京、					
瓠	瓠	瓠					
葉	葉	葉					
1 2							
强	强、	强					
隨	隨	隨					
舉	樂	樂					
子	子	子					
踏	踏	踏					
楒	槐	槐					
花	花	花					

*	٧-	7				
棗	棗	裹				
空	定	定				
不	不	不				
辦	辦	辦				
尋	尋	尋				
春	春	春				
馬	馬	馬				
眼	眼	眼				
亂	亂	誦し				
行	行	行				
看	看	看				
擇	擇	擇				
娇	娇	娇				
車	車	車				

得	得	得				
意	意	意				
猹	猶	猶				
堪、	堪、	堪				
誇	誇	誇				
世	世	#				
俗	俗	俗				
諡	彭温	言温				-
黄	黄	黄				
新	新	新				
温、	温、	湿、				
字	字	字				
如	少口	少口				•
鴉	鴉	鴉			·	

題西林壁

作者

蘇軾

横看成嶺側成峰, 遠近高低各不同。 不識廬山真面目, 只緣身在此山中。

横	横	横
看	看	看
成	成	成
顏	顏	顏
側	側	例
成	成	成
峯	奉	拳
遠	遠	速
近	近	近
髙	髙	髙
低	低	低
各	各	各
不	不	不
同	同	同

不	不	不
識	識	識
盧	盧	盧
الم	1	1
真	真	真
面	面	面
目	E	E
只	只	只
緣	緣	绿
身	身	身
在	在	在
此	11-	J-1
7,	1	1
中	中	中

秋夕

作者

杜牧

銀燭秋光冷畫屏, 輕羅小扇撲流螢。 天階夜色涼如水, 坐看牽牛織女星。

銀	銀	銀			
燭	燭	燭			
秋	秋	秋			
光	光	光			
冷	冷	冷			
畫	畫	畫			
屏	屏	屏			
輊	輕	輊			
羅	羅	羅			
-),	-)-	-)-			
扇	扇	扇			
撲	撲	撲			
流	派	流			
登	登	登			

夭	大	大				
階	陪	階				
夜	夜	夜				
色	色	色				
涼	涼	涼				
如	少口	少口				
水	水	水				
坐	坐	坐				
看	看	看				
牵	牵	牽				
4	牛	4				
織	織	織				
女	女	女				
星	星	星				

夜歸鹿門山歌

作者

孟浩然

				_	
1	1	1			
寺	寺	寺			
鐘	鐘	鐘			
鳴	鳴	鳴			
畫	畫	畫			
2	2	2			
昏	昏	昏			
漁、	漁、	漁、			
梁	梁	梁			
渡	渡	渡			
頭	頭	頭			
爭	爭	爭			
渡	渡	渡			
喧	喧	喧			

人								
随	随							į
://-	3-)-							
路	路							
向	向							
江	江							48 ft
姑	姑							
余	余							
市	前							
垂	来							
舟	舟							
歸	歸							
鹿	鹿							
BE	BE							
	随沙路尚江姑 余亦無舟歸鹿	人随沙路的江姑 余亦垂舟歸鹿門人随沙路的江姑 余亦垂舟歸應門	随沙路向江姑余亦乗舟歸鹿	随沙路向江姑 余亦乗舟歸鹿	随沙路向江姑余亦乗舟歸鹿	随沙路向江姑余亦乗舟歸鹿	随沙路的江姑余亦乗舟歸鹿	随沙路的江姑余亦乗舟歸鹿

鹿	麃	鹿	
BE	月月	BE	
月	月	月	
月	月谷	月後	
開	開	開	
煙	煙	煙	
樹	樹	樹	
忽	勿、	忽	
到	到	到	
龐	龐	龍	
公	公	4	
棲	棲	棲	
隱	隱	隱	
庱	庱		

嚴	厳							
扉	扉							
松	松							
徑	往							
長	長							
麻	寐							
泉	泉							
唯	唯							
有	有							
幽	坐							
人	人							
獨	獨							
来	来							
去	去							χ.,
	牵松径長年家 唯有幽人獨来	嚴扉松徑長穽寒 唯有幽人獨来去嚴扉松徑長穽寒 唯有幽人獨来去	· 牵松徑長寐察 唯有幽人獨来 解松徑長寐察 唯有幽人獨来	· 牵松征長 穿 唯有 幽人獨来 唯有 幽人獨来	· 牵松径長 亲家 唯有幽人獨来 唯有幽人獨来	· 森松往長 亲家 唯有 幽人獨来 唯有 幽人獨来	· 牵松径長 亲家 唯有 幽人獨来 他有 幽人獨来	· 扉松徑長琛家 唯有幽人獨来 · 一个一个一个一个一个一个一个一个一个一个一个一个一个一个一个一个一个一个一

積雨輞川莊作

作者

王維

				-	
積	積	積			
雨	雨	雨			
空	江	江			
林	林	林			
煙	煙	煙			
火	义	义			
遅	遅	遅			
蒸	蒸	蒸			
藜	藜	藜			
炊	炊	炊			
黍	黍	黍			
飾	飾	愈			
東	東	東			
蓝	が出	蓝笛			

L	1	1				1 -
中	中	中				1.50
習	羽	ヨヨ				
靜	靜	靜				
觀	觀	觀				
朝	朝	朝				
槿	槿	槿				
松	松	松				
下	T	T				
清	清	清				
齊	齊	齊				
折	折	扩				
求路	旅路	露路				
葵	茶	茶				

野	野	野				
老	老	老				
典	典	與				
人	人	人				-
争	争	争				
席	席	席				
罷、	罷、	罷、				
海	海	海				
鷗	鷗	鷗				
何	何	何				
事	事	事		-		
更	更	更				
相	相	相				
疑	疑	榖				

錦瑟

作者

李商隱

錦	錦	錦		:	
'	瑟	1			
無	無	無			
端	端	端			
五	五	五			
+	+	+			
絃	絃	经			
_		-		-	
絃	絃	絃			
_					
柱	柱	柱			
思	思	思			
華	華	举			
年	年	手			

	```					
莊	莊	莊				
生	生	生				
暁	暁	暁				
夢	夢	夢				
迷	迷	迷				
媩	蝴	蝴				
蝶	蝶	蝶		4		
望	望	望				
帝	帝	帝				
春	春	春				
, ;;	13	15				
託	託	註				
杜	杜	社				
鹃	鵑	鴻				-

滄	滄	滄
海	海	海
月	月	月
明	明	明
珠	珠	珠
有	有	有
淚	淚	淚
蓝	蓝	蓝
田	田	田
日	日	E
暖	暖	暖
王、	王、	王、
生	生	生
煙	煙	煙

파	11	الم				
情	情	并				
可	可	可				
待	待	待				
成	成	成				
追	追	追				(N)
憶	憶	憶				
1 1						
尺	尺	尺				
是	是	是				
當	當	當				
時	時	時				-
2	2	己				
帽	什图	州图				
然、	然	然、				

出塞

作者

王昌龄

秦時明月漢時關, 萬里長征人未還。 但使龍城飛將在, 不教胡馬渡陰山。

秦	秦	秦
時	時	時
明	明	明
月	月	月
漢	漢	漢
時	時	時
關	関	属
萬	萬	萬
里	里	里
長	長	長
征	征	征
人	人	人
未	未	未
還	還	選

但	但	但	-
使	使	使	
龍	龍	追	
城	城	块	
飛	飛	飛	
将	将	将	
在	在	在	
不	不	不	
教	教	教	
胡	胡	胡	
馬	馬	馬	
渡	渡	渡	
陰	陰	陰	
山	1	1	

早發白帝城

作者

李白

朝辭白帝彩雲間, 千里江陵一日還。 兩岸猿聲啼不住, 輕舟已過萬重山。

朝	朝	朝
辭	辭	辭
白	自	自.
帝	帝	市
彩	彩	彩
雲	雲	雲
間	BE	周
千	Ŧ	干
里	里	里
江	江	江
陵	陵	陵
_		
目	E	E
還	還	選

兩	兩	兩
	岸	
,	猿	,
蘇	於	聲 .
啼	帝	帝
不	不	不
住	住	住
軽	軽	幸圣
舟	舟	舟
己	己	2
過	過	過
萬	萬	萬
重	重	重
小	1	1

# 惠崇春江晚景

作者

蘇軾

竹外桃花三兩枝, 春江水暖鴨先知。 蔞蒿滿地蘆芽短, 正是河豚欲上時。

44	竹	44			
	Ť				
4	3	9		•	
桃	桃	桃			
花	花	花			
=	-				
兩	兩	兩			
枝	枝	枝			
春	春	春			
江	江	江			
水	水	水			
暖	暖	暖			
鴨	鴨	鸭			
先	先	先			
矢口	大口	尖口			

\ \ \ \ \	. 1	· 1.				
姜	姜	姜				
萬	蒿	萬				
滿	滿	滿				
地	地	地				
蘆	蘆	蘆				
芽	并	并				
短	短	短				
正	正	正				
是	是	是				
河	河	河				
豚	豚	豚				
欲	欲	欲				
エ	上	上				
時	時	時				

### 春夜洛城聞笛

作者

李白

誰家玉笛暗飛聲, 散入春風滿洛城。 此夜曲中聞折柳, 何人不起故園情。

誰	誰	誰		20	
	家	4			
王、	王、	王、			
笛	始由	竹田			
暗	暗	暗			
飛	飛	飛			
献	於	聲			
散	散	散			
入	$\nearrow$	$\nearrow$			
春	春	春			
風	風	風			
滿	滿	滿			
洛	洛	洛			
城	城	城			

此	11	17				
夜	夜	夜				
曲	曲	曲				
中	中	中				
聞	聞	間				
折	折	扩				
柳	种	神				
何	何	何				
人	1	人				
不	不	不				
起	起	起				
故	故	故				
園	園	園				
情	情	情				

# 楓橋夜泊

作者

張繼

月落烏啼霜滿天, 江楓漁火對愁眠。 姑蘇城外寒山寺, 夜半鐘聲到客船。

月	月	月
落	落	落
烏	烏	烏
啼	啼	帝
香相	杰相	稻
滿	滿	满
夭	夭	夫
江	江	江
楓	楓	楓
漁	漁	漁
火	火	火
對	對	對
愁	愁	愁
眠	眠	眠

姑	姑	女古	
蘇	蘇	蘇	
滅	城	3)成	
外	夕	4	
寒	寒	寒	
7,	1	1	
寺	寺	寺	
夜	夜	夜	
半	半	半	
鐘	鐘	鐘	
蘇	斄	聲	
到	到	到	
客	客	客	
船	船	科	

### 無題之三

作者

### 李商隱

)_	)_	) _ P
町	昨	FF.
夜	夜	夜
星	星	星
辰	辰	長
昨	旷	时
夜	夜	夜
風	風	風
畫	畫	畫
樓	樓	棲
西	西	西
畔	畔	<b>町</b>
桂	桂	桂
堂	堂	堂
東	東	東

身	身	身		7
無	兵	益		
綵	綵	綵		•
鳳	鳳	鳳		/ 1 s
雙	雙	雙		2
飛	飛	飛		
翠	理	理		
٠ <u>٠</u> ٠	13	13		
有	有	有		
靈	虚	虚型		
	犀			
_	_			
默	默	默		
通	通	通		

隔	隔	隔	
座	座	座	
送	送	送	
鉤	鉤	鉤	
春	春	春	
酒	酒	酒	
暖	暖	暖	
分	13	3	
曺	南	曺	
射	射	射	
覆	覆	覆	
蠟	蠟	蠟	
燈	燈	燈	
、红	、然工	<u> </u>	

嗟	嗟	嗟
余	余	余
聽	聽	聽
鼓	鼓	鼓
應	應	應
喧	产品	這
去	去	去
支	支	支
馬	馬	馬
崩	前	蔺
臺	喜室	臺
顡	類	類
斷	舒	娄
蓬	遊	蓬

客至

作者

杜甫

p=====================================				
舍	舍	舍		
南	南	南		
舍	舍	舍		
36	36	11		
比目	出日	比目		
春	春	春		
水	水	水		
但	但	但		
見	見	見		
群	群	群		
鷗	鷗	鷗		
日	E	E		
日	E	日		
来	来	来		

花	花	花				
径	径	径				el sa s s s s s
不	不	不				
曾	当	首				
縁	緑	緣				2
客	客	客				1.2
掃	掃	掃				2 2 2 1
蓬	谨	谨				
門	月月	門				, a
今	今	今				
始	女台	始				
為	為	為				
君	君	君				
開	開	開				

盤	盤	盤				
飧	飧	飧				
市	市	市				
遠	速	遠				
無	拱	無				
兼	燕	兼				
味	味	味				
樽	樽	樽				
酒	酒	酒				
家	家	家				
貪	貧	貧				
只	只	只				-
舊	舊	舊				2
酷	酷	画音				

			1			
肯	肯	肯				
典	與	與				
鄰	鄰	鄰				
翁	翁	銷				
相	相	相				
對	對	對				
飲	飲	飲				
:						
隔	隔	隔				
離	離	離				
呼	呼	呼				
耶	耶	郎				
孟	畫	畫				
餘	餘	餘				
杯	杯	杯			·	

# 已亥雜詩

作者

### 龔自珍

浩蕩離愁白日斜, 吟鞭東指即天涯。 落紅不是無情物, 化作春泥更護花。

			_	-	_
浩	浩				
荡	湯				
離	離				
秋	愁				
自	白				
E	Townson or the second				
斜	斜				
吟	吟				
鞭	鞭				
東	東				
指	指				
即	即				
夫	夫				
涯	涯				
	荡離愁白日斜 吟鞭東指即天	浩蕩離愁白日斜 吟鞭東指即天涯浩蕩離愁白日斜 吟鞭東指即天涯	為離愁白日斜 吟鞭東指即天	海離愁白日斜 吟鞭東指即天	為離愁白日斜 吟鞭東指即天 時報東指即天

落	落	落				
共工	共工	共工				
不	不	不				
是	是	是				
燕	点	盛				
情	情	情				
物	物	均				
イヒ	化	化				
作	作	作				
春	春	春				
泥	泥	泥				
更	更	更				
護	護	護				
花	龙	花		·		

送元二使安西

作者

王維

渭城朝雨浥輕塵, 客舍青青柳色新。 勸君更盡一杯酒, 西出陽關無故人。

消	渭	5 肖
城	城	城
朝	朝	朝
雨	雨	南
浥	浥	浥
輊	輊	輊
塵	塵	塵
客	客	客
舍	舍	舍
青	青	青
青	青	青
柳	柳	种
色	色	色
新	新	新

勸	勸	勸
君	君	君
更	更	更
畫	畫	畫
_		
杯	杯	杯
酒	酒	酒
西	西	进
出	出	出
陽	陽	陽
翼	翼	異
無	無	拱
故	故	故
人	人	

無門關

作者

慧開禪師

春有百花秋有月, 夏有涼風冬有雪; 若無閒事掛心頭, 便是人間好時節。

春	春	春
有	有	有
百	百	百
花	花	花
秋	秋	秋
有	有	有
月	月	月
夏	夏	夏
有	有	有
涼	涼	涼
風	風	風
冬	冬	冬
有	有	有
雪	雪	雪

若	若	若					4
無	燕	典					
間	間	間					
事	事	事					
掛	掛	掛					
, ;;	13	13					
頭	頭	頭					
便	便	便					
是	是	是			v		
人	人						
間	間	間					
好	好	好					
時	時	時					
節	節	節				,	

### 西塞山懷古

作者

#### 劉禹錫

王	王	王
濬	濬	濬
樓	樓	樓
船	船	舟台
下	下	下
益	益	益
-)+)	-)-]-]	-)-[-]
金	金	金
陵	陵	陵
王	王	王
氣	氣	氣
黯	黯	<b></b>
狱	狱	然
收	收	收

人	人		
世	世	4	
幾	幾	-	
囬	囬	面	
傷	傷	傷	
往	往	往	
事	事	事	
2			
山	1	1	
形	形	开:	
依	依	依	
舊	舊	舊	
枕	枕	枕	
寒	寒	寒	
流	流	派	

今	今	今	
逢	逢	逢	
回	回	(II)	
海	海	海	
為	為	為	
家	家	家	
日	日	E	
故	故	故	
壘	壘	型	
蕭	蕭	蕭	
	蕭		
蘆	蓋	益	
荻	荻	荻	
秋	秋	秋	

# 望廬山瀑布

作者

李白

日照香爐生紫煙, 遙看瀑布掛前川。 飛流直下三千尺, 疑是銀河落九天。

E	E	E			
玛	珀	月多			
香	香	香			
爐	爐	爐			
生	生	生			
斌	斌	斌			
煙	煙	煙			
遥	遥	遥			
看	看	看			
瀑	瀑	瀑			
布	布	布			
掛	掛	掛			
前	前	前			
)1]	)]]	)1]			

飛	飛	飛				
派	派	派				
直	直	直				
下	下	下				
=	=					
千	千	7				
尺	尺	尺				•
疑	疑	疑				
是	是	是				
銀	銀	銀				
河	河	河				
落	落	落				
九	九	九				
天	大	天				

桃花谿

作者

張旭

隱隱飛橋隔野煙, 石磯西畔問漁船。 桃花盡日隨流水, 洞在清谿何處邊。

隱	隱	隱
隐	隐	隐
飛	飛	飛
橋	橋	橋
隔	隔	隔
野	野	野
煙	煙	火垒
石	石	石
磯	磯	磁
西	西	西
畔	畔	畔
問	問	周
漁	漁	漁
船	船	船

桃	桃	桃				
花	花	花				
盏	盡	盏				
日	日	F		7.		
随	随	随				
流	流	流				
水	水	水				
洞	洞	洞				
在	在	在				
清	清	清				
谿	谿	谿				
何	何	何				
庱	庱	庱				
邊	瓊	瓊				

獨不見

作者

沈佺期

盧	盧	盧	
家	家	家	
<i>y</i> ·	<i>y</i> ·	<i>y</i> ·	
婦	婦	<b></b>	
鬱	掛影	一些	
金	金	金	
堂	堂	堂	
海	海	· 连	
燕	燕	燕	
雙	雙	雙	
棲	棲	棲	
玳	玳	玳	
瑁	瑁	瑁	
梁	梁	梁	

九	九	九	
月	月	月	
寒	寒	寒	
砧	砧	吞占	
催	催	催	
木	木	木 4	
葉	葉	举	
+	+	+	
年	年	丰	
仁	心	た	
戏	浅	浅	
憶	憶	憶	
遼	遼	遼	
陽	陽	陽	

白	白	白				( ¹ 4 )
狼	狼	狼				
河	河	河				
16	16	16				*
当	当	音				
書	書	書				
斷	斷	斷				
丹	丹	升				
鳳	鳳	鳳				
城	城	城				
南	南	南				
秋	秋	秋				
夜	夜	夜				
長	長	長				

誰	誰	誰	
謂	謂	言胃	
含	含	含	
愁	秋	愁	
獨	獨	獨	
不	不	不	
見	見	見	
更	更	更	
教	教	教	
明	明	明	
月	月	月	
国	取	113	
流	派	流	
黄	黄	黄	

烏衣巷

作者

劉禹錫

朱雀橋邊野草生, 烏衣巷口夕陽斜。 舊時王謝堂前燕, 飛入尋常百姓家。

<b>\</b>	```				
朱	朱	朱			
雀	雀	雀			
橋	橋	橋			
邊	邊	遽			
野	野	野			
草	草	草			
生	生	生			
烏	烏	烏			
衣	衣	衣			
巷	卷	卷			
口	17	17			
7	7	7			
陽	陽	陽			
斜	斜	斜			

12	12	12				
舊	舊	篟	•			
時	時	時				
王	王	王				
謝	謝	謝				
堂	堂	堂				
前	前	前				
燕	燕	燕				
飛	飛	飛				
$\nearrow$	$\rightarrow$	$\geq$				
尋	尋	尋				
常	常	常				
百	百	百				
姓	姓	姓				
家	家	家				

### 黃鶴樓

作者

# 崔顥

昔	当	当			
人	人	人			
2	2	己			
乘	乘	乘			
黄	黄	黄			
鶴	鶴	鶴			
去	去	去			
叶	11-4	11-4			
地	地	地			
空	定	空			
餘	餘	餘			
黄	黄	黄			
鶴	鶴	鶴			
樓	樓	樓			

黄	黄	黄	
鶴	鶴	鶴	
_			
去	去	去	
不	不	不	
復	復	複	
返	返	返	8 1 - 1 - 1
白	白	白	3.
雲	雲	套	
千	Ŧ	7	
載		載	42
空	定	注	
	悠		
悠	悠	悠	7 . 8 :

晤	晴	店	
	. 4	* 1	
'	)1]	1	
麽	麽	麽	
應	應	慈	
漢	漢	漢	
陽	陽	陽	
樹	樹	樹	
芳	芳	芳	
草	草	草	
姜	姜	姜	
萋	萋	萋	
鸚	鸚	鸚	
鷀	鵡	鵡	
34	341	371	

日	E	E				
暮	暮	暮				
鄉	鄉	鄉				
顯	麗	闥				
何	何	何				
庱	廣	憲				
是	是	是				
煙	煙	煙				
波	波	波				
江	江	江				
上	上	1				
使	使	使				
人	人	人				
愁	愁	愁				

# 利洲南渡

作者

# 溫庭筠

12	12	12	7-110-00-00-0	
浩	浩	浩		
狱	狱	然		
空	空	空		1
水	水	水		
對	對	對		
斜	斜	斜		
暉	暉	暉		
曲	曲	曲		
島	島	島		2
蒼	為	蒼		
茫	北	茫		
接	接	接		
翠	翠平	翠		
微	微	縦		

鵔	鵔	鵔				
業	業	業				
3	3	3-)/				
草	草	草				
群	群	群				
鷗	鷗	鷗				
散	散	散				
萬	萬	萬				
項	項	項				
江	江	江				
田	田	田				
_						
為	為	為				
飛	飛	飛				

誰	誰	誰	
解	解	解	
乗	乗	乗	
舟	舟	舟	
尋	尋	寻	
范	范	注	
蠡	蠡	蠡	
五	五	五	
湖	湖	湖	
煙	煙	煙	
水	水	水	
獨	獨	獨	
150	之	亡	
襟	機	襟	

春雨

作者

李商隱

				_	
悵	悵	怅			100
卧	图	卧			
新	新	新			20-
春	春	春			
白	白	自			
袷	袷	袷			
衣	衣	衣			
白	白	白			
門	月月	BE			
寥	京	京			
落	治	洛			
意	意	意			
3	37	37			
違	違	違			

紅	紅	兴工				
樓	樓	褸				
隔	隔	隔				
雨	雨	雨				
相	相	相		,		
望	望	望				
冷	冷	冷				
珠	珠	珠				
始	泊	箔				
飄	飄	飄				
燈	燈	燈				
獨	獨	獨			1	
自	自	自				
127	DE	歸				

				The second secon		
遠	速	速				7
路	路	路				
應	應	應				
悲	悲	慧				
春	春	春				
腕	琬	琬				
晚	晚	晚				
殘	殘	殘				
宵	宵	首				
猶	猶	猶				
得	得	得				
夢	夢	夢				·
依	依	依				
稀	稀	稀				

王、	王、	王、					
璫	璫	璫					
絾	絾	絾					
礼	礼	礼					
何	何	何					
由	由	由					
達	達	達					
萬	萬	萬					
里	里	里					
雲	雲	雲					
羅	羅	羅					
_	_						
雁	雁	雁					
飛	飛	飛					

送孟浩然之廣陵

作者

李白

故人西辭黃鶴樓,煙花三月下揚州。 孤帆遠影碧山盡,惟見長江天際流。

故	故	故			
人	人	1	~ .		
西	西	西			
辭	辭	辭			
黄	黄	黄			
鶴	鶴	鶴			
樓	樓	樓			
煙	煙	煙			
花	だ	龙			
=	-				
月	月	月			
下	T	T			
楊	楊	楊			
)·[·]	-)-1-]	)-]-]			

孤	孤	孤				
帆	协凡	中风				
遠	遠	遠				
影	影	影				
碧	碧石	碧				
山	1	1				
盘	畫	畫				
惟	惟	惟				
見	見	見				
長	長	長				
江	江	江				
天	大	大				
際	際	際				
派	派	派				

# 柑書

作品集

作品集

不治以静泊夫 接性成也無君 誠 世年學才以子 子 悲與淫頂明之 書 守時慢學志行 窮馳則也非静 諸 盧意不非寧以 苔 将與能學靜備 亮 復歲勵無無身 何去精以以儉 及遂險廣致以 成路才遠養 枯則非夫德 落不志學非 多能無須澹

不	治	ンス	静	泊	夫
接	性	成	也	燕	君
世	车	學	中	ンベ	子
悲	與	淫	澒	眀	之
守	時	慢	學	志	行
常	馳	則	也	=	静
儘	意	不	訓	停	ンス
将	與	能	學	靜	脩
復	歳	勮	無	拱	身
何	去	精	シス	ンス	儉
及	遂	險	廣	致	ンス
	成	踩	中	速	養
	枯	則	=]=	夫	徳
	洛	不	き	學	丰丰
	3	能	热	澒	澹

不	治	ンス	静	泊	夫
接	性	成	也	燕	君
世	年	學	中	ンス	子
悲	崩	淫	澒	眀	2
守	時	慢	學	志	行
常	馳	則	也	計	静
虚	意	不	-	當	ンス
将	與	能	學	静	倩
復	歳	盛力	燕	拱	身
何	去	精	ソス	ンス	儉
及	遂	除	廣	致	ンス
	成	踩	中	速	養
	枯	則	=]=	夫	徳
	洛	不	志	學	計
	3	能	热	湏	澹

-					

作品集

子牘以色靈山 2 云之調入斯不 西 何勞素藻是在 室 陋形琴青陋髙 铭 之南閱談室有 有陽金笑惟仙 劉 諸経有吾則 禹 善無鴻德名 錫 盧絲儒 罄水 西竹往苔不 蜀之来痕在 子亂無上深 雲耳白階有 平無丁緑龍 孔案可草則

	子	牘	ンス	色	虚	1
	五	之	調	$\nearrow$	斯	不
	何	勞	素	益	是	在
	西	形	琴	青	陋	髙
	义	南	別	談	室	有
	有	陽	金	笑	惟	仙
		諸	經	有	吾	則
		苔	無	鴻	徳	名
		盧	終	儒	馨	水
		西	竹	往	盐	不
		蜀	之	来	痕	在
		子	亂	典	上	深
		雲	耳	白	阳	有
		亭	典	T	緑	龍
		孔	案	可	草	則

子	橨	ンス	色	虚	7
五	2	調	入	斯	不
何	勞	素	黛	是	在
陋	形	琴	青	陋	髙
之	南	関	談	室	有
有	陽	金	芸	惟	仙
	諸	经	有	吾	則
	当	燕	鴻	徳	名
	廬	終	儒	馨	水
	西	竹	往	盐	不
	蜀	2	来	痕	在
	子	翁し	典	1	深
	雲	耳	白	附	有
	亭	燕	T	緑	龍
	孔	案	可	草	則

		12			

作品集

雅以獨之塊夜過夫 3 懐空慙樂假遊客天 春 如花康事我良而地 夜 詩飛樂群以有浮者 宴 不羽幽季文以生萬 框 成觞賞俊章也若物 李 罰而未秀會況夢之 園 依醉已皆極陽為逆 序 金月高為季春歡旅 谷不談惠之召幾光 李 酒有轉連芳我何陰 白 數佳清吾園以古者 作開人序煙人百 何瓊詠天景秉代 伸笼歌倫大燭之

雅以獨之塊夜過夫 懐聖慙樂假遊客天 如花康事我良而 詩飛樂群以有浮者 不羽幽季文以生 成觞賞俊章也若 物 罰而未秀會況夢之 依醉已皆艇陽為逆 金月萬為季春歡旅 谷不談惠之召祭光 有轉連芳我何陰 數佳清吾園以古者 作開人序煙人 何瓊詠天景東 伸笼歌倫大燭之

雅以獨之塊夜過夫 懐聖軟樂假遊客天 如花康事我良而地 詩飛樂群以有浮者 不羽幽季文以生萬 成觞賞俊章也若物 罰而未秀會況夢之 依醉已告極陽為逆 金月萬為幸春散旅 谷不談惠之召樂光 酒有轉連芳我何陰 數佳清吾園以古者 作開人序煙人百 何頭詠天景東代 伸笼歌倫大燭之

-					
-					
-					
-					

作品集

山 湖心亭看雪 張岱

崇祯五年十二月、余住西湖。大雪三日, 湖中人鳥聲俱絕。是日,更定矣,余拏 一小舟, 摊毳衣、爐火, 獨往湖心亭 看雪。霧凇流碣,天與雲、與山、與水, 上下一白。湖上影子,惟長堤一痕,湖 心亭一點,與余舟一茶,舟中人西三 粒而已。到亭上,有两人鋪氈對坐,一 童子燒酒,爐正沸。見余大喜,曰:「湖 中馬得更有此人。拉余同飲。余強飲 三大白而别, 問其姓氏, 是金陵人客 此。及下船,舟子喃喃曰:莫説相公 痴,更有痴似相公者。

5

歸妹子田围将莲胡不肆既自以心為形役美惆悵而獨悲 悟已注之不諫和来者之可追實建進其未遠覺今是而作非 舟建,以鞋踢風飄,而吹衣问证夫以前路恨晨老之意 微乃略衡字載次載奔僮僕歡迎推子候門三往就荒松 新插存携切入室有酒盈樽引壶鹤以自酌 眄庭柯以怡顔 侍南京以青傲審客膝之易安園日诗以成趣门雖設而常 用学扶老以流越時矯首而遊觀重垂心以土山鳥倦飛 而知還景野、以将入超孤松而盤祖歸往来了請息交以 绝遊世與我而相遺复驾言了香求悅親戚之情話樂琴 書以消憂農人告余以春及将有事乎西畴或命中車或掉 孤舟既窈窕以孝壑上崎堰而经立木块,以向荣泉涓,而 始流羡萬物之得時感吾主之行休己矣于寓形字内复笑時 昌不委心任去面胡為建、欲何去高貴非丟願帝鄉不可期 懷良辰以孤注或植杖而耘籽登東皋以舒啸此清流而 赋詩种来化以歸盡樂夫天命復美疑

> 沟阔明路去来号解 戊戌九月十三初試鲶鱼墨水 宣宏士

# 6 初至西湖記

後武林門而西,望保俶塔突九層崖中, 則己心飛湖上也。干刻入昭慶,茶畢, 即掉小舟入湖。山色如蛾、花光如颊、 温風如酒,波紋如綾,綠一舉頭,已不 費目酣神醉,此時欲下一語描寫不得. 大约如東阿王夢中初遇洛神時也。 余挡西湖始此, 時萬曆丁酉二月十四 日也。晚同子公渡净寺,夏阿賓舊住 **僧房。取道由六橋、岳墳石径塘而歸。** 草草領略,未及偏賣。次早得陶石等 帖子,至十九日,石箐只弟同學佛人王 静思至,湖山好友,一時凑集至.

晋太元中武陵人,捕鱼香業,禄溪行,忘路之遠近,忽 逢艇花林 夹岩数百岁中垂雜樹 芳草鲜美 落弄镇 纷 鱼人甚異之 滇前行 欲窮其林 林盡水源 便得一 山.山南小口.枯佛若有光.便捨船.從口入.初極狭. 接通人. 復行數十步. 豁此開朗 土地平曠 屋舍爆胜. 有良田、美池、亲竹之属、阡陌交通、鷄犬相聞、其中往 来種作 男女衣著 悉如外人 黄髮垂髮 正怡彤白兴 具 渔人乃大鹫,問所徒未,具答之,便要還家,設酒發雞 作食,村中間有此人,成来问訊,自己老世避春時亂. 率妻子邑人来此绝境,不復出馬,逐與外人間隔,問 今是何世,乃不知有漢,鱼論魏晋,此人一一态具言所 聞 告軟烷 餘人各復近至其家 皆土酒食 傅數日辭 去.此中人語云.不是為外人道也.既出.得其船.便扶 向路、震力誌之、及都下、該太守、說如此、太守即遣人 隨其往 尋向所誌 逐迷 不復得路 南陽倒子驥 髙 高士也,聞之,放账規往,未果,專病终,後遂母問津者.

陶渊明·桃花海記 己亥三月十九 驙

#### Lifestyle 56

# 暖心楷書 · 開始練習古詩詞

作者 | Pacino Chen(陳宣宏) 美術設計 | 許維玲 編輯 | 劉曉甄 行銷 | 邱郁凱 企畫統籌 | 李橘 總編輯 | 莫少閒 出版者 | 朱雀文化事業有限公司

地址 | 台北市基隆路二段 13-1 號 3 樓

劃撥帳號 | 19234566 朱雀文化事業有限公司

e-mail | redbook@hibox.biz 網址 | http://redbook.com.tw

總經銷 | 大和書報圖書股份有限公司 (02)8990-2588

ISBN | 978-986-97710-3-0

初版四刷 | 2023.07

定價 | 280元

出版登記 | 北市業字第 1403 號 全書圖文未經同意不得轉載和翻印 本書如有缺頁、破損、裝訂錯誤,請寄回本公司更換

## About 買書

- ●朱雀文化圖書在北中南各書店及誠品、金石堂、何嘉仁等連鎖書店,以及博客來、讀冊、PC HOME 等網路書店均有販售,如欲購買本公司圖書,建議你直接詢問書店店員,或上網採購。如果書店已售完,請電洽本公司。
- ●● 至朱雀文化網站購書(http://redbook.com.tw),可享 85 折起優惠。
- ●●●至郵局劃撥(戶名:朱雀文化事業有限公司,帳號 19234566),掛號寄書不加郵資,4本以下無折扣,5~9本95折,10本以上9折優惠。

### 國家圖書館出版品預行編目

暖心楷書·開始練習古詩詞 Pacino Chen(陳宣宏) 著;一初版一 臺北市:朱雀文化,2019.07 面;公分——(Lifestyle;56) ISBN 978-986-97710-3-0(平裝) 1.習字範本 2.楷書

943.97

108010184

# NOTE BOOK

橄欖

## NOTE BOOK

桃